1일 1장
만다라
2

뇌순환과 마음 치유 컬러링

1일 1장
만다라
2

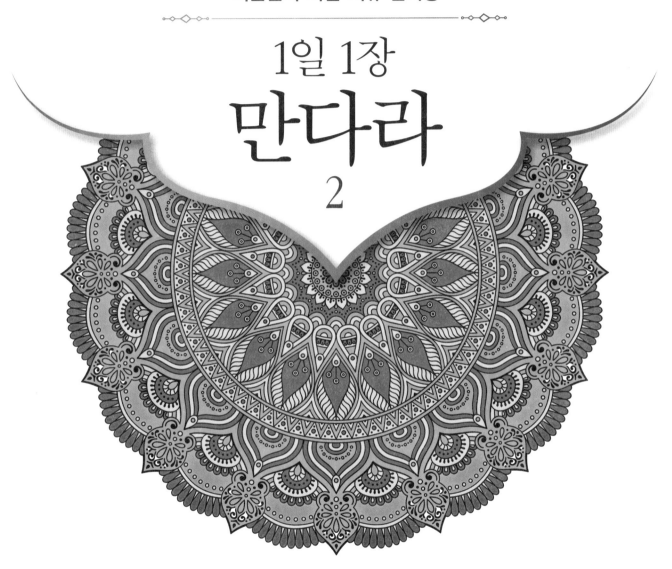

독개비

만다라가 뭔가요?

만다라^{mandara}는 고대 인도어인 산스크리트어로 '근원', '원'이란 뜻입니다. '만다 manda'가 중심 또는 본질을 의미하고, '라ra'는 소유 혹은 성취를 의미합니다. 즉, '우주의 원리를 담은 깨달음의 그림'을 말합니다.

만다라는 인도를 비롯한 여러 문화권에서 성스러움, 완전함, 일체 등을 의미하는 상징물로 여겨지고, 명상 수행의 한 방법으로 사용되기도 합니다. 티베트 불교 승려들은 수행의 일환으로 모래를 이용해 화려한 색깔의 만다라 문양을 만듭니다. 오랜 시간 끝에 아름다운 만다라 문양이 완성되면 미련 없이 모래를 밀어버립니다. 아주 작은 모래를 이용해 만다라 명상을 하면 잡념이 없어지고 무아지경에 이른다고 합니다.

노벨문학상 수상자인 헤르만 헤세도 그린 만다라

《데미안》, 《수레바퀴 아래서》 등 수많은 대작을 남긴 헤르만 헤세가 극심한 우울증과 신경쇠약으로 힘들어할 때 심리치료로 활용한 것이 만다라입니다. 스위스의 심리학자 카를 구스타프 융이 헤세에게 권유했다고 합니다. 카를 융은 만다라를 두고 "우리의 마음을 표현한 것과 같다"며 심리치료 도구로 사용했습니다.

만다라 형태는 정신 구조 원리로 중심이 있고, 과정과 목표가 통합되는 동심원을 안배하여 만들어집니다. 이것은 만다라를 그리는 사람이 명상하면서 집중하도록 도와주기 때문입니다. 만다라 그리기는 불안정하고 혼란스러운 정신을 하나로 모아 중심으로 끌어주는 힘이 있습니다.

만다라 그리기는 자신의 정신, 내면으로의 여행과도 같습니다. 만다라를 그리기 전 잠깐의 명상은 정신건강을 회복하고 내적 성장 가능성을 경험하고 재확인하는 자기 치유의 일입니다.

헤르만 헤세

카를 구스타프 융

누구나 쉽게, 마음을 치유하는 만다라

정신건강을 회복하는 자기 치유 활동인 만다라 그리기는 그림을 따로 배우지 않아도 남녀노소 누구나 할 수 있습니다. 세상에 단 한 점밖에 없는 자신만의 그림을 완성하며 내면의 변화를 경험할 수 있습니다.

만다라는 평가를 하려는 시간이 아니기에 두려워할 필요도 부담스러워할 필요도 없습니다. 그저 생각은 잠시 내려놓고 마음이 이끄는 대로 색을 채워가면 됩니다.

만다라 그리기 효과의 장점

노화·치매 예방 : 손과 눈이 조화롭게 움직일 수 있는 능력이 높아집니다.

마음 치유 : 슬픔, 분노, 원망, 절망 등 마음의 상처가 치유됩니다.

인지정서 발달 : 색 감각, 형태 감각, 미적 감각이 증가합니다.

집중력 강화 : 집중력이 높아지며 마음의 중심을 발견할 수 있습니다.

스트레스 완화 : 감정조절 능력이 좋아지고 관찰력이 풍부해집니다.

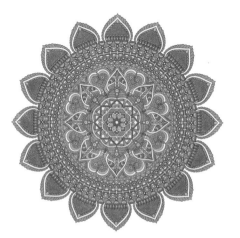

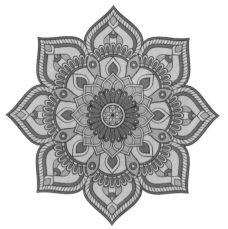

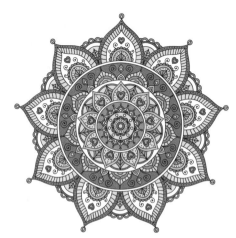

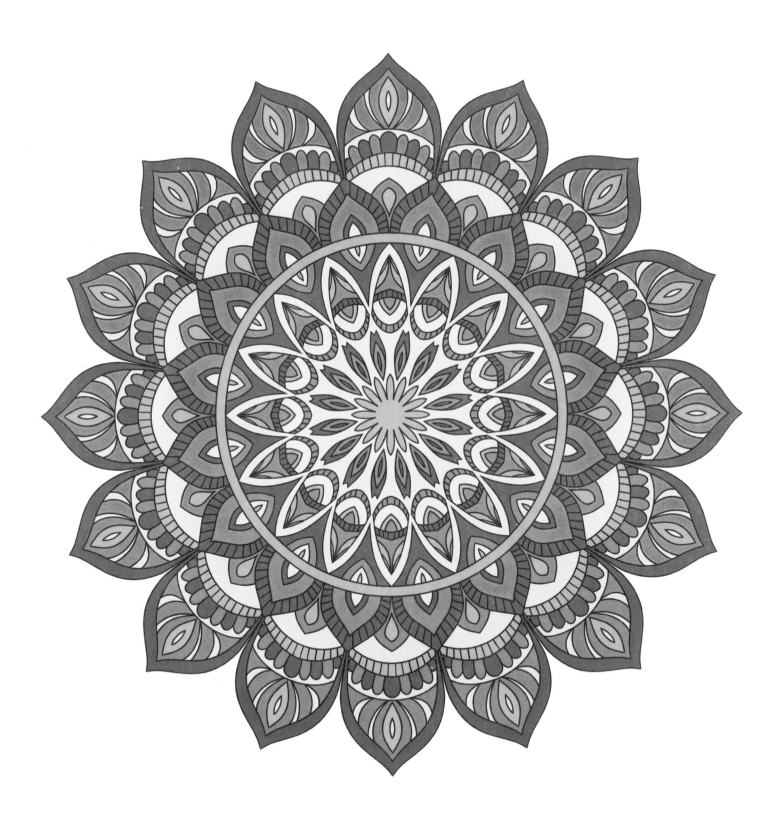

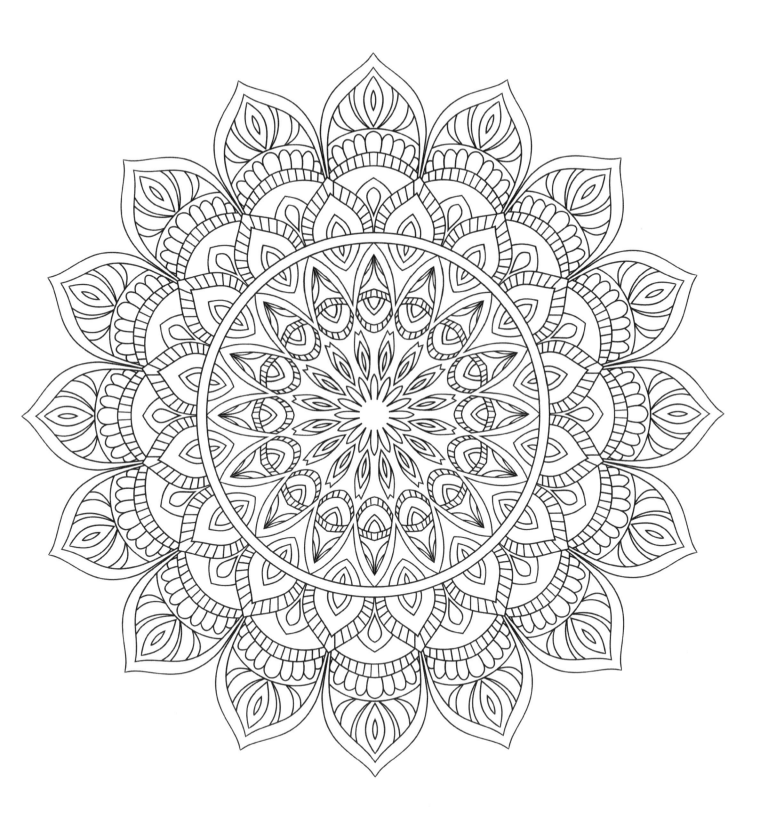

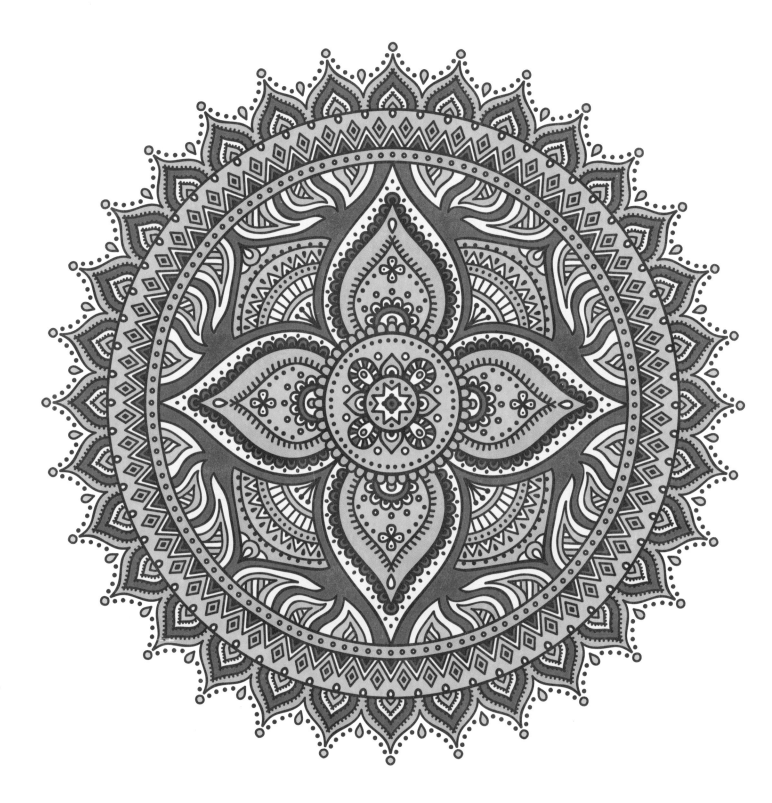

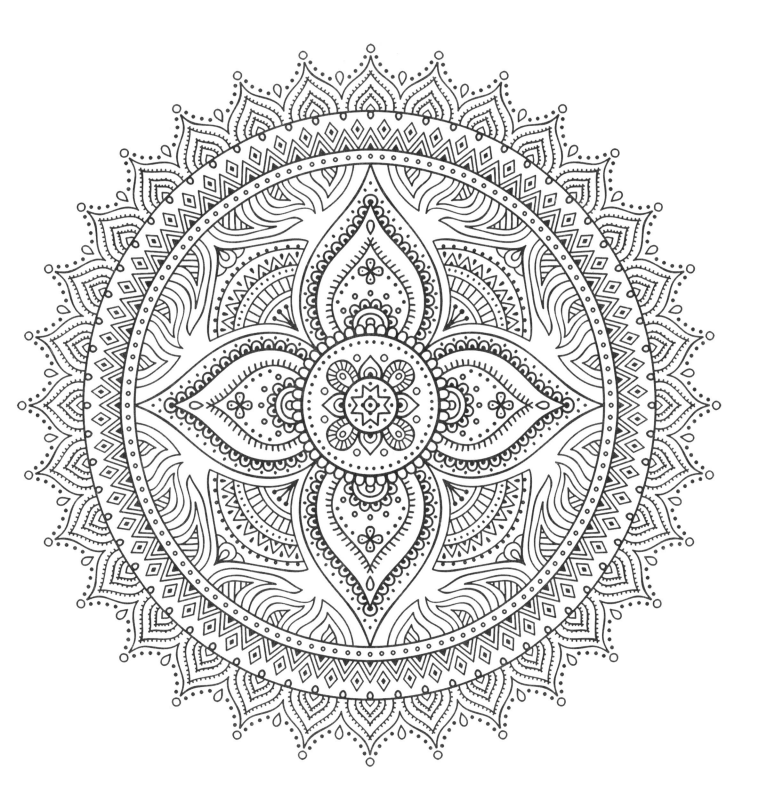

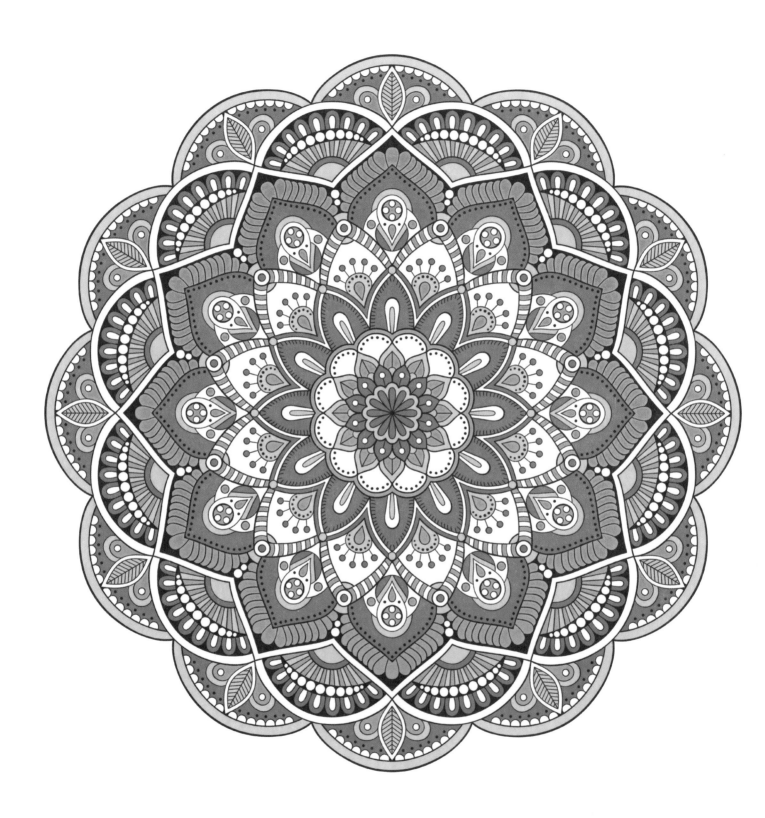

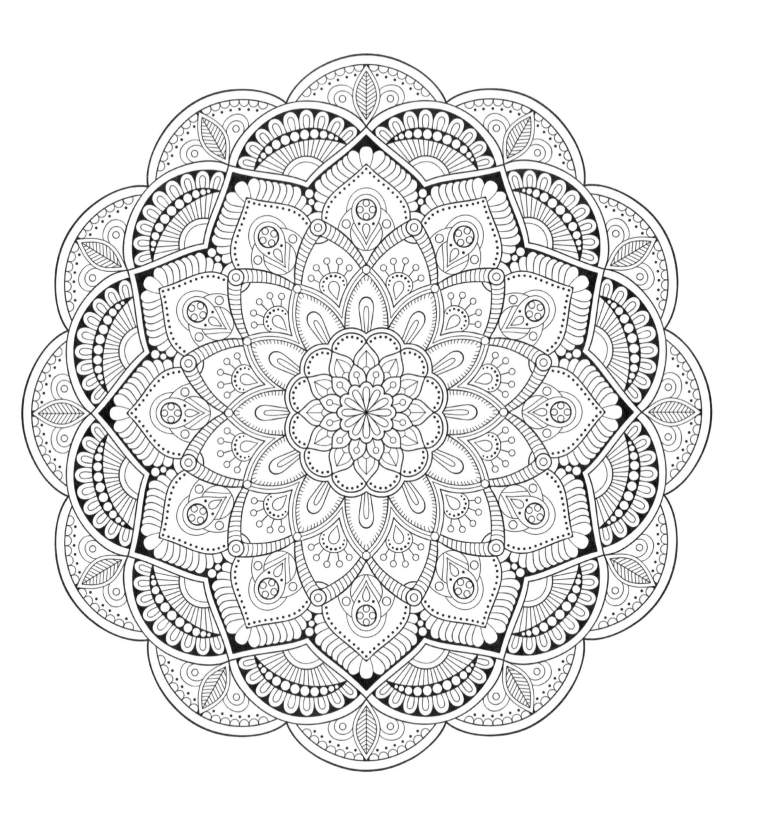

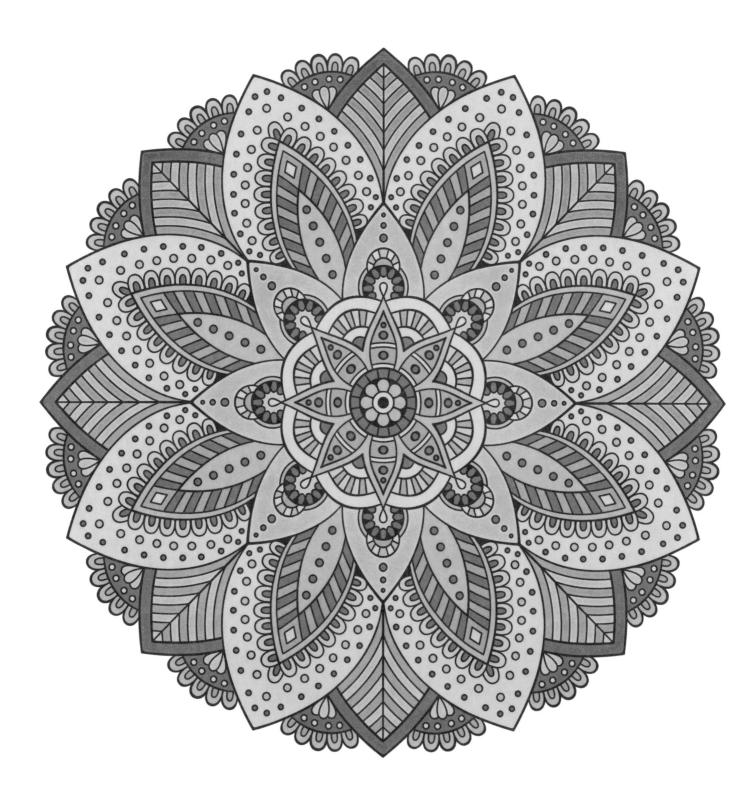

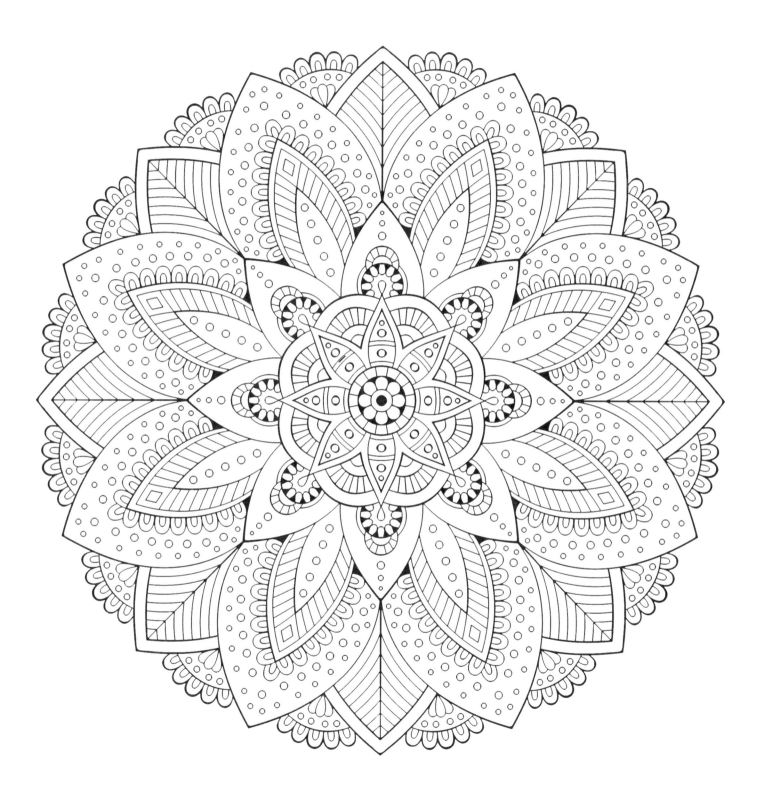

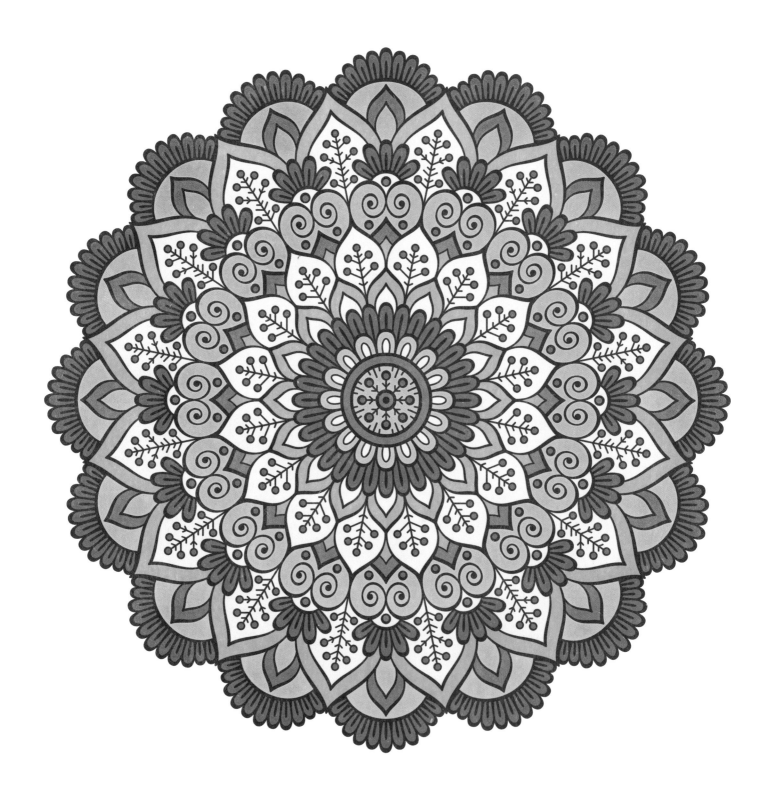

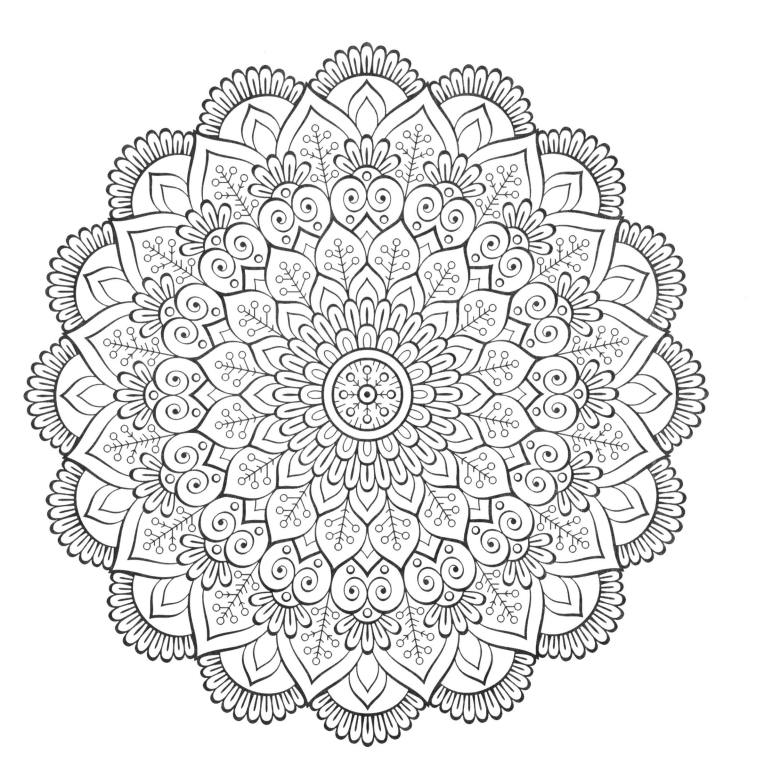

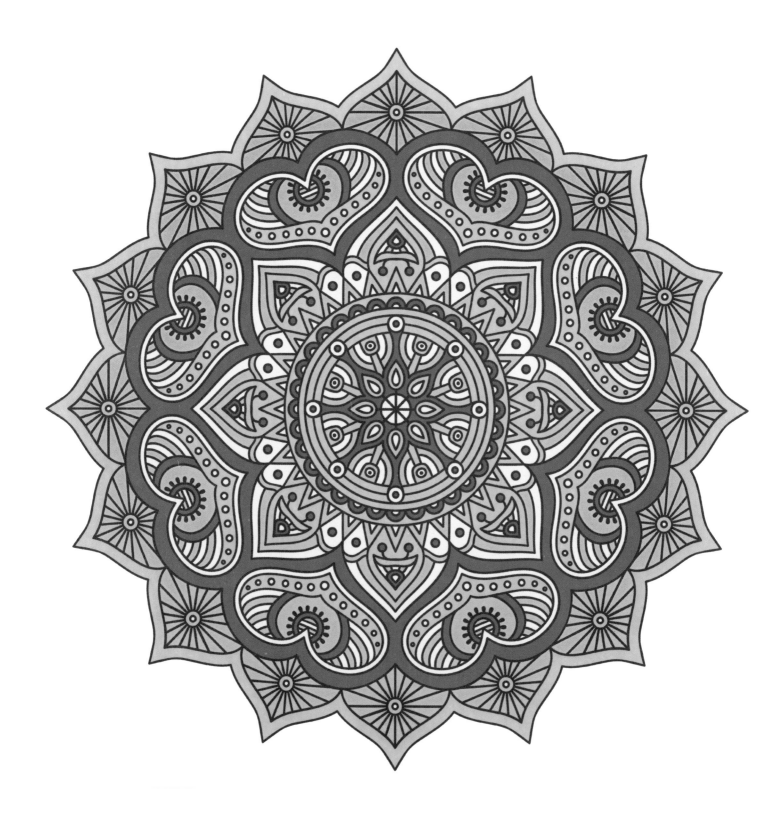

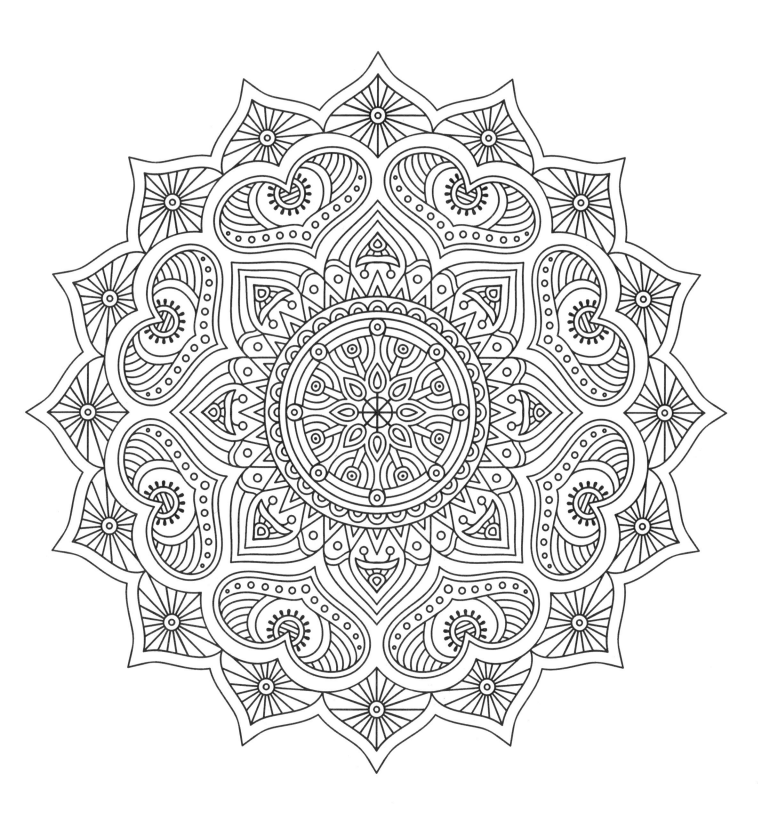

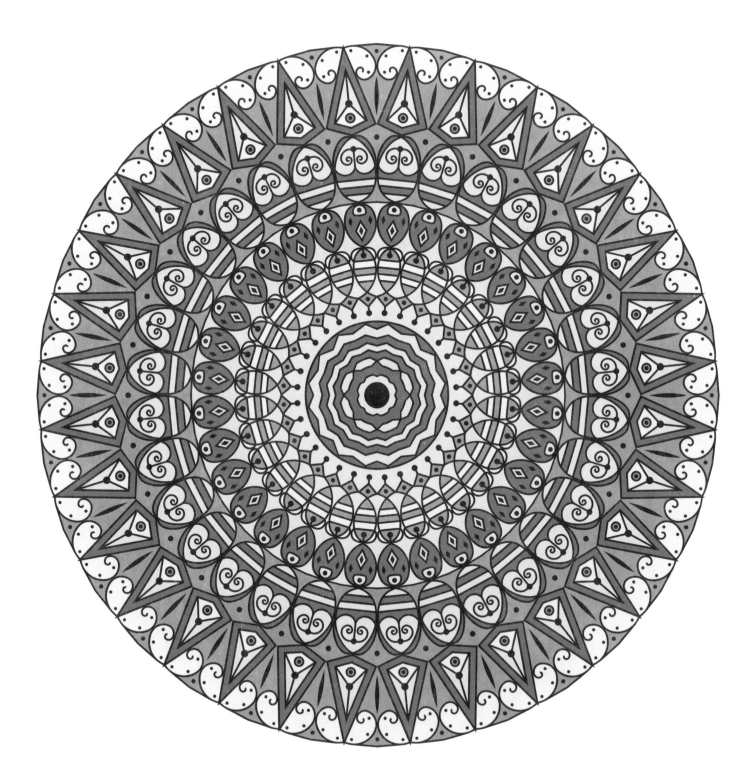

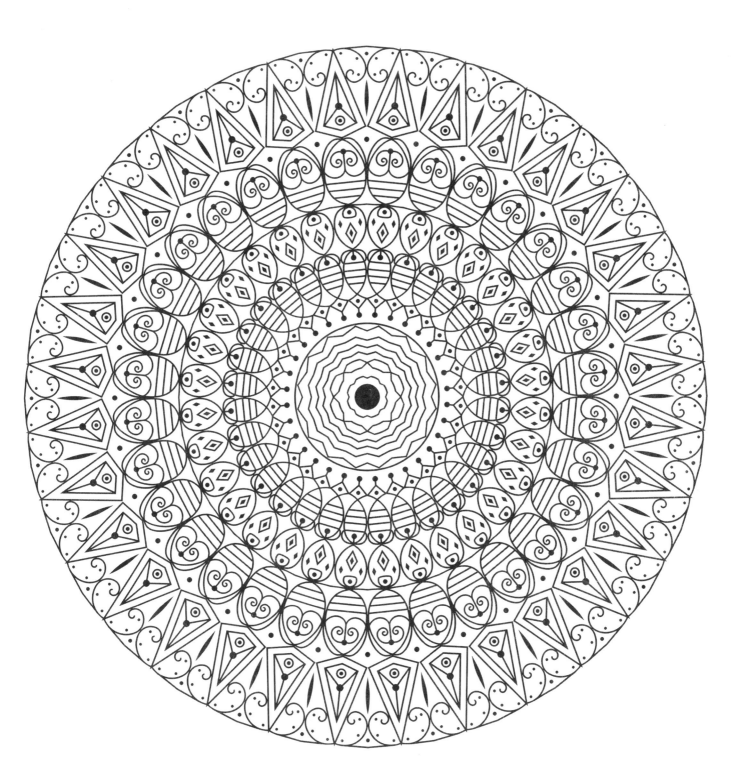

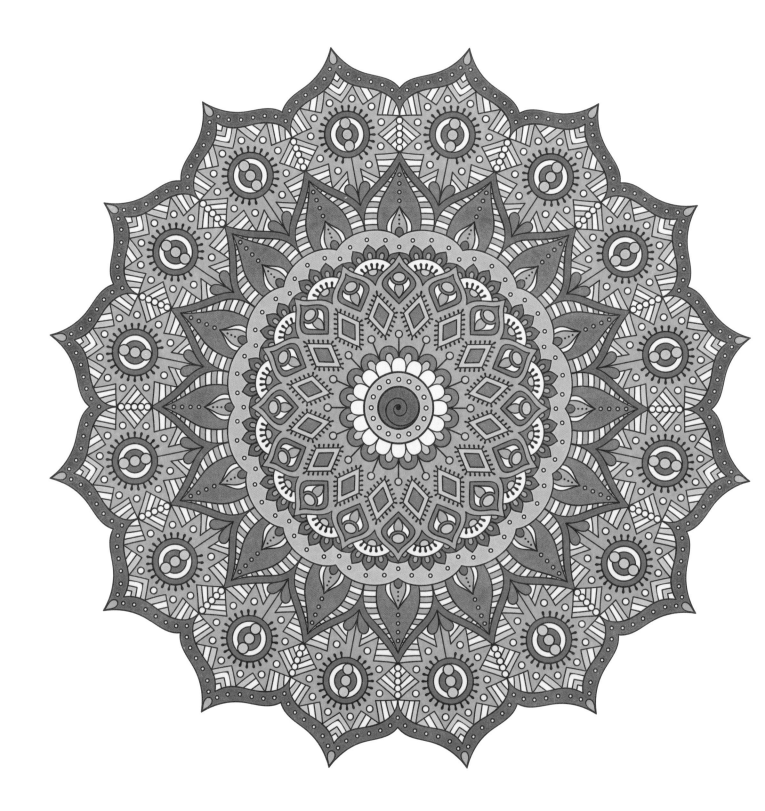

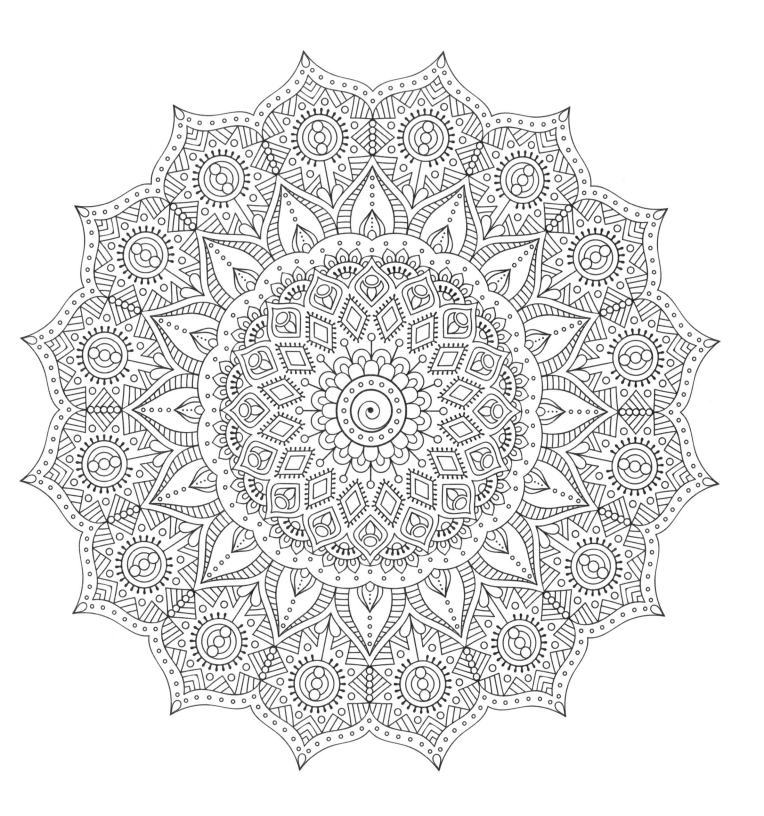

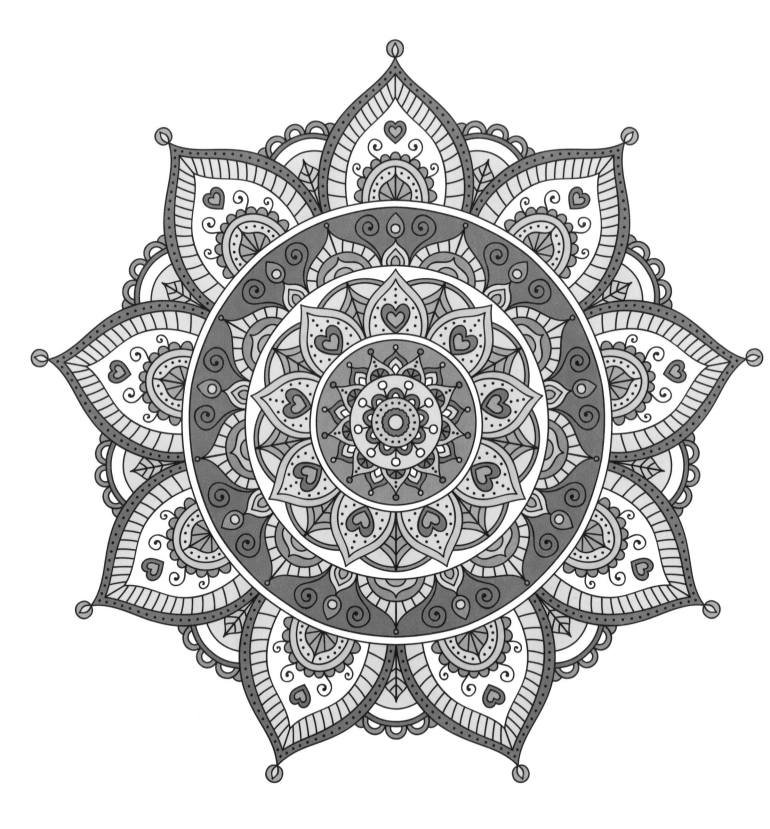

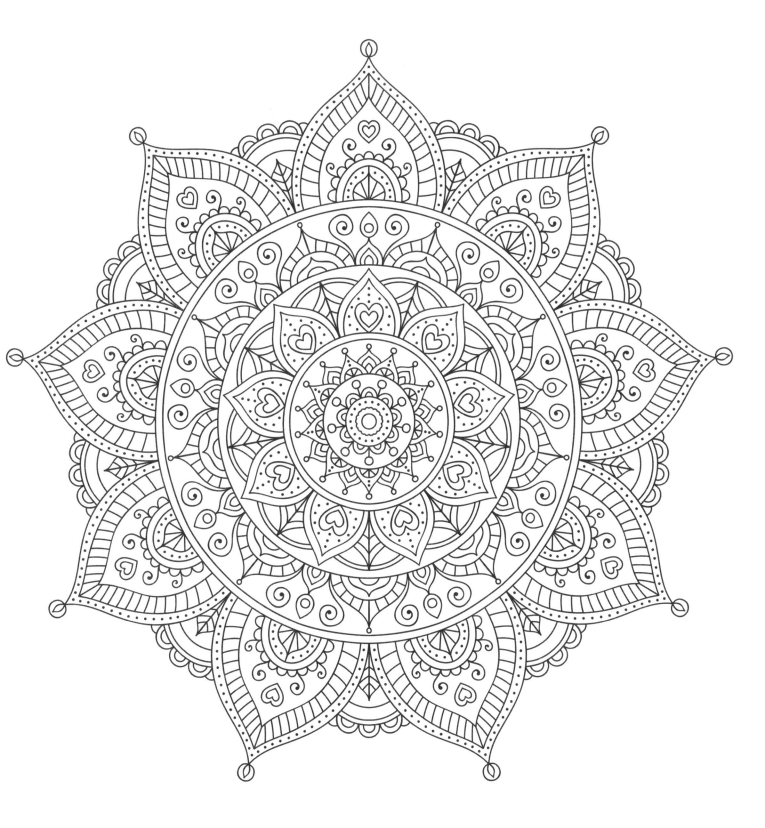

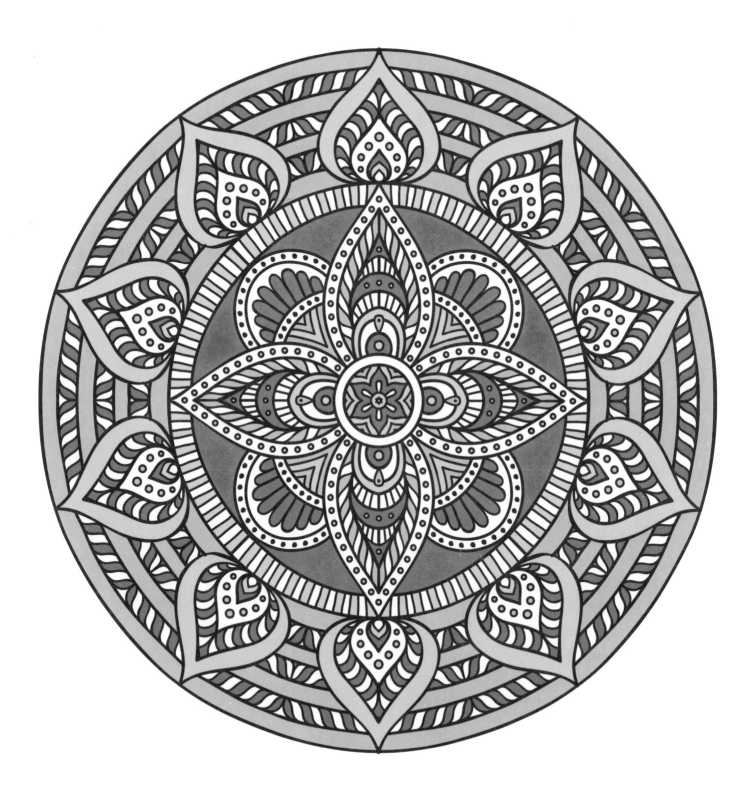

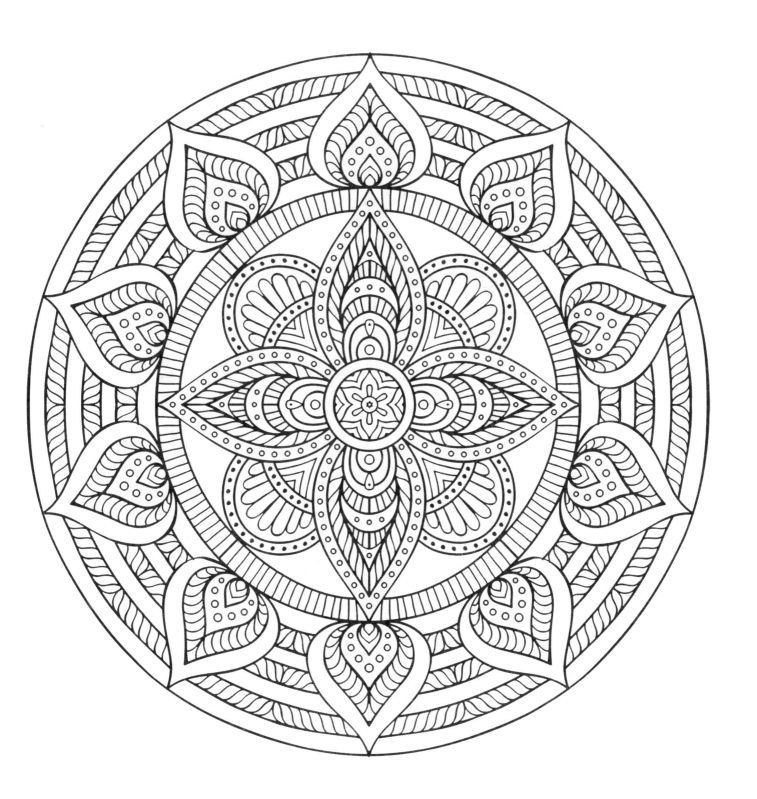

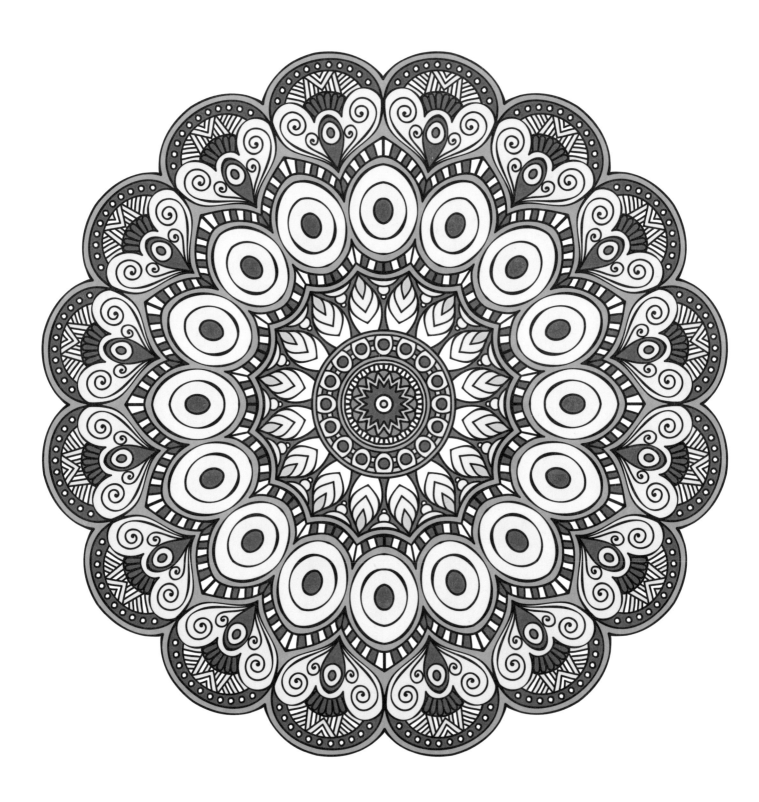

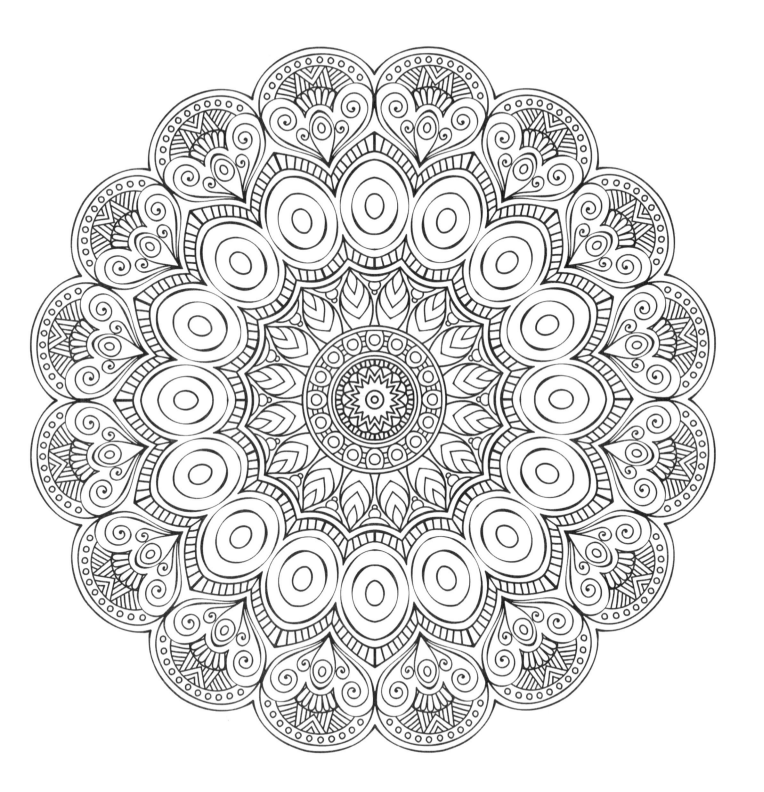

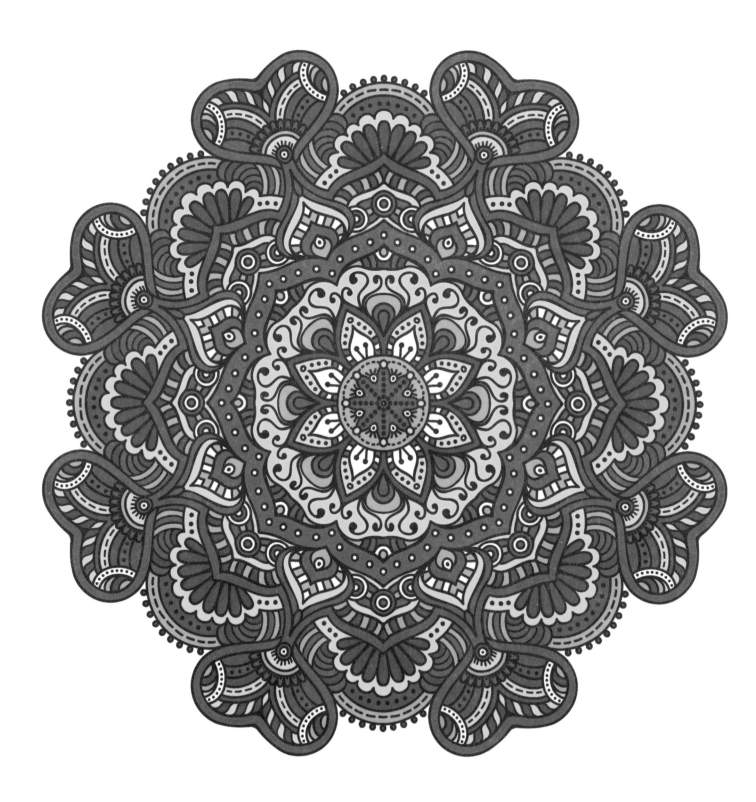

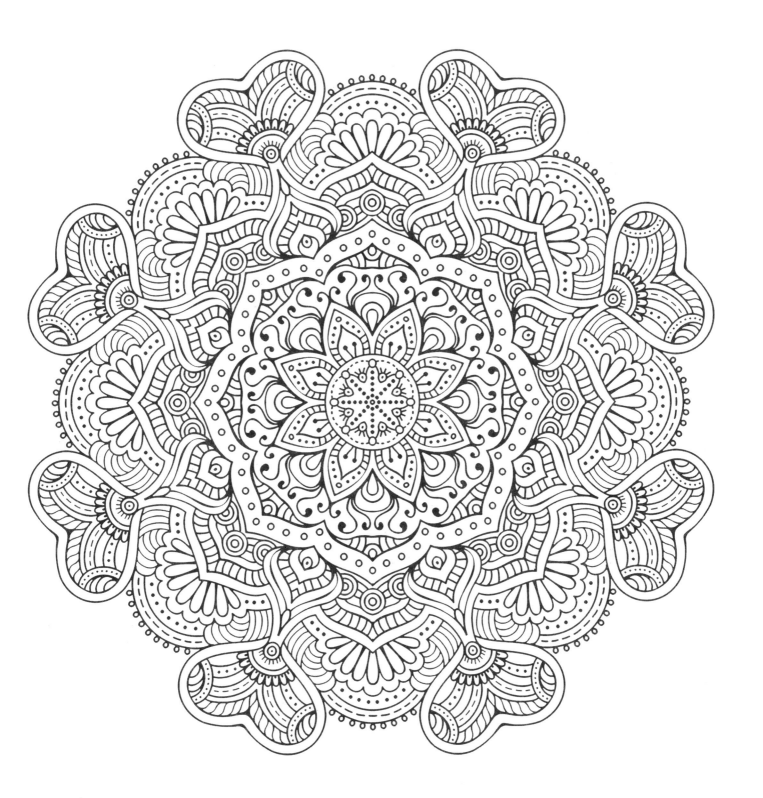

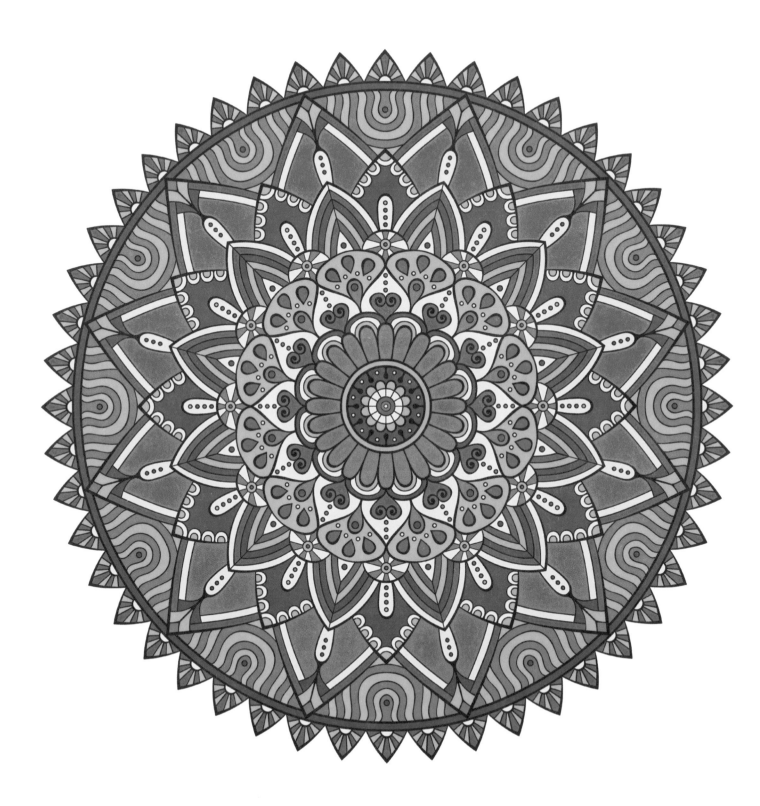

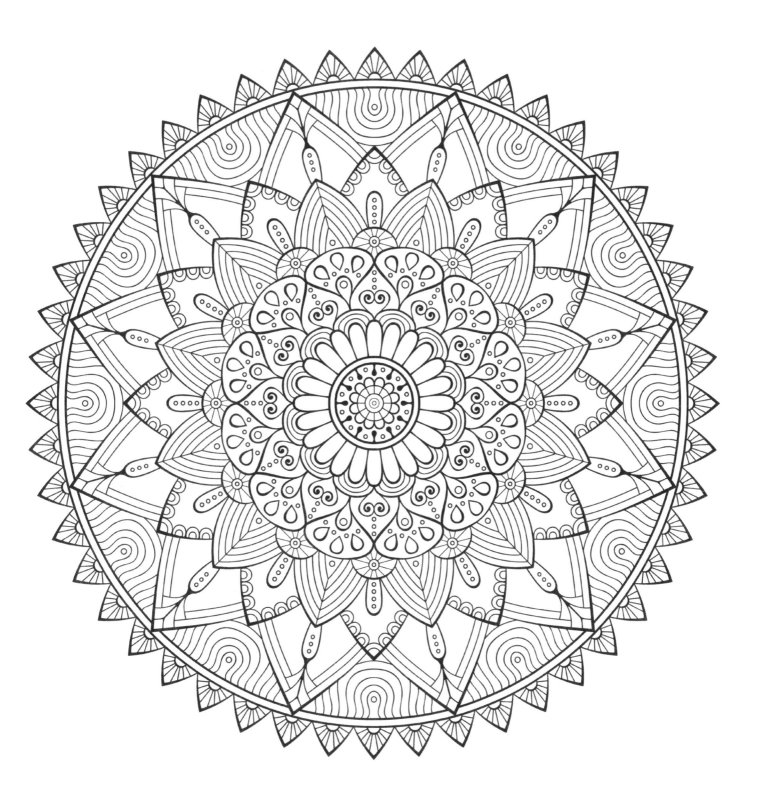

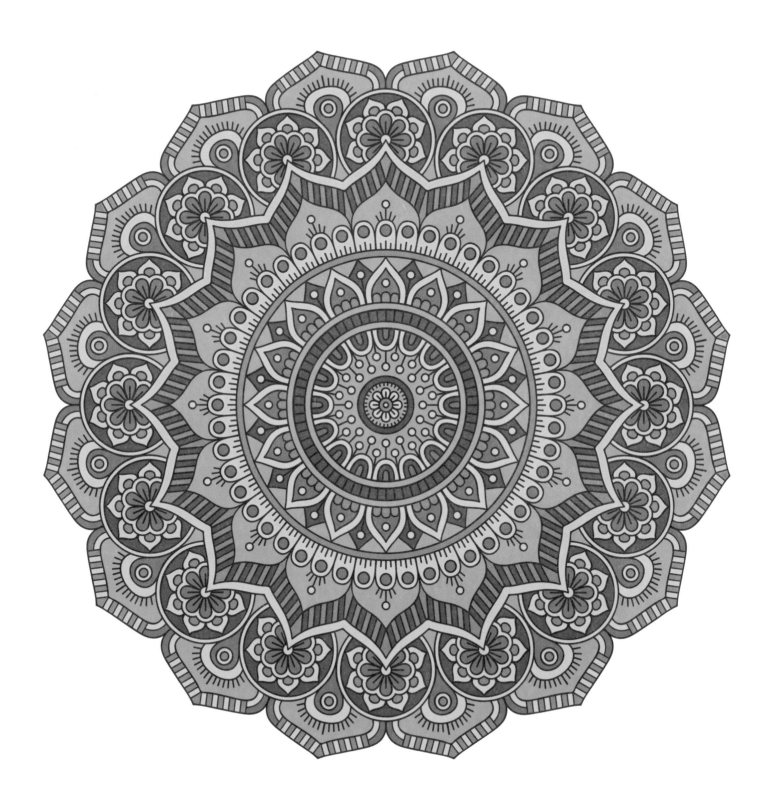

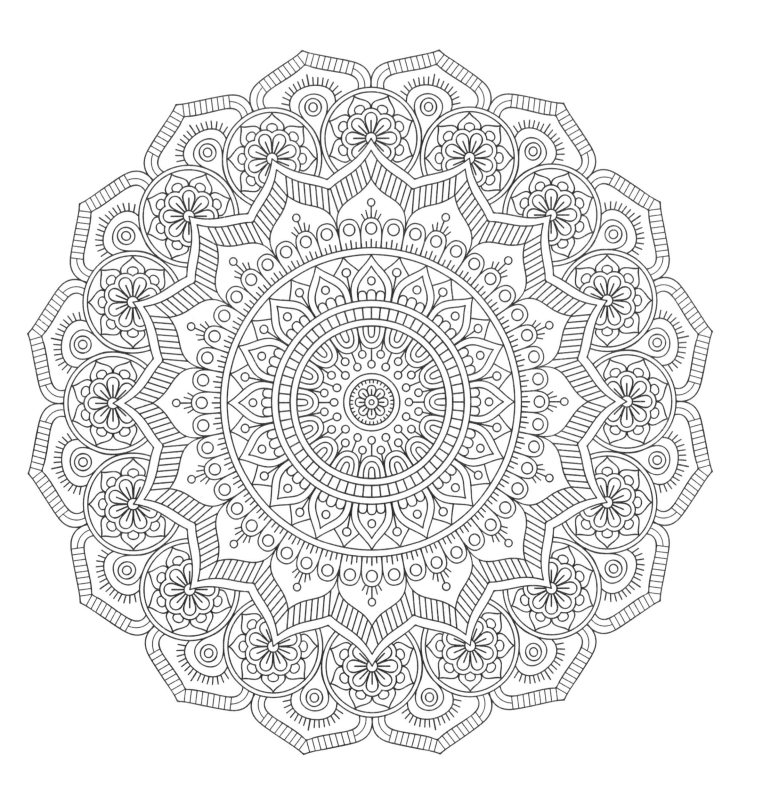

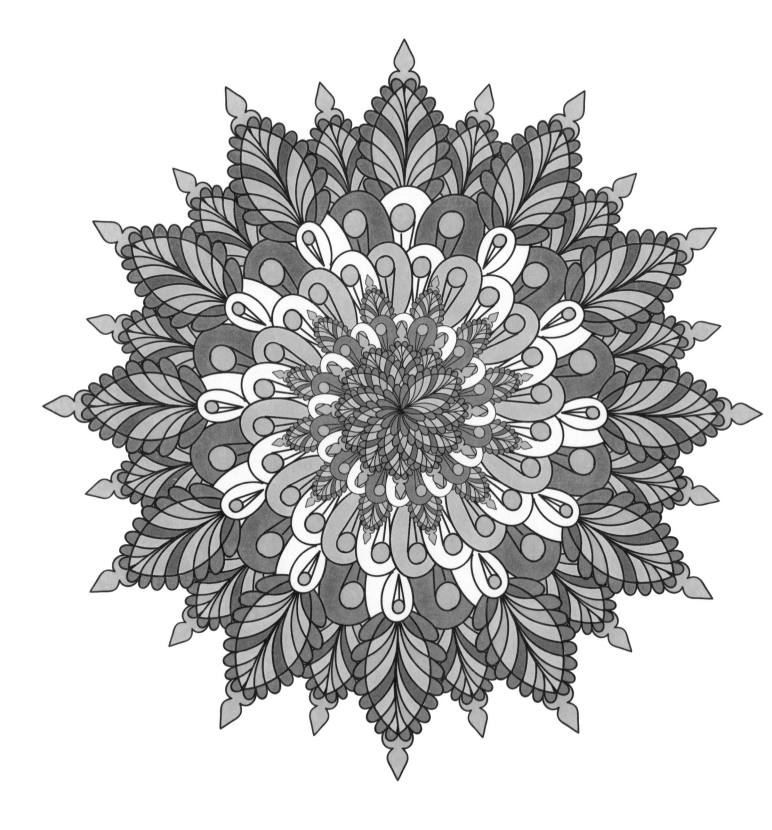

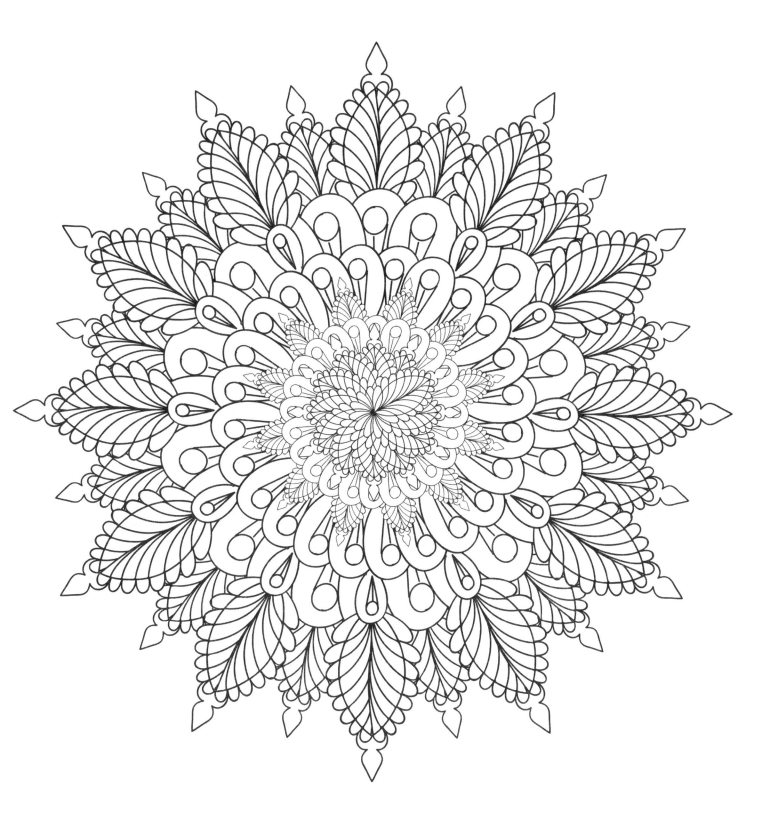

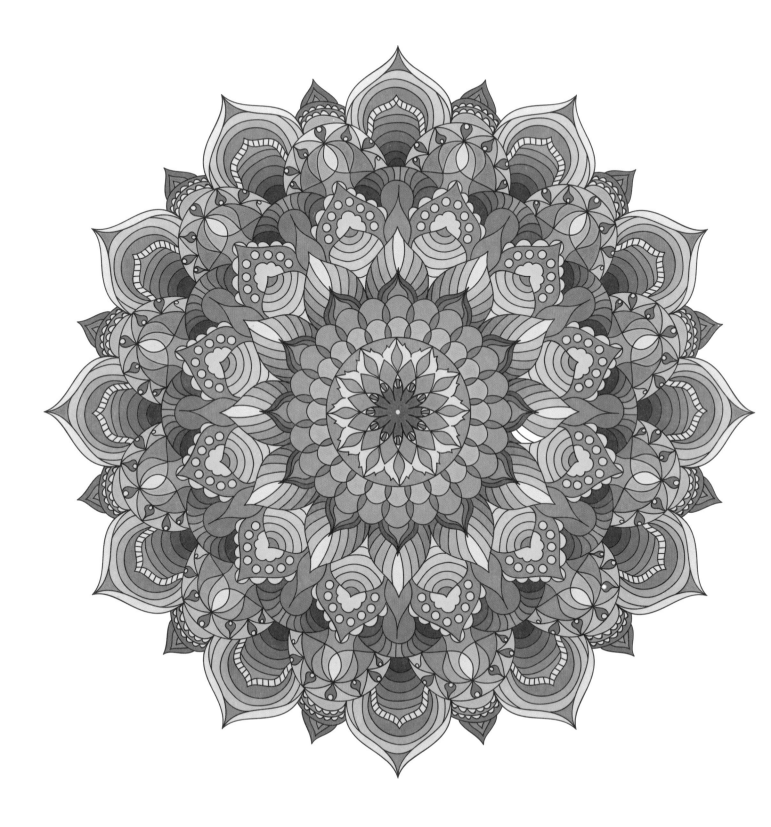

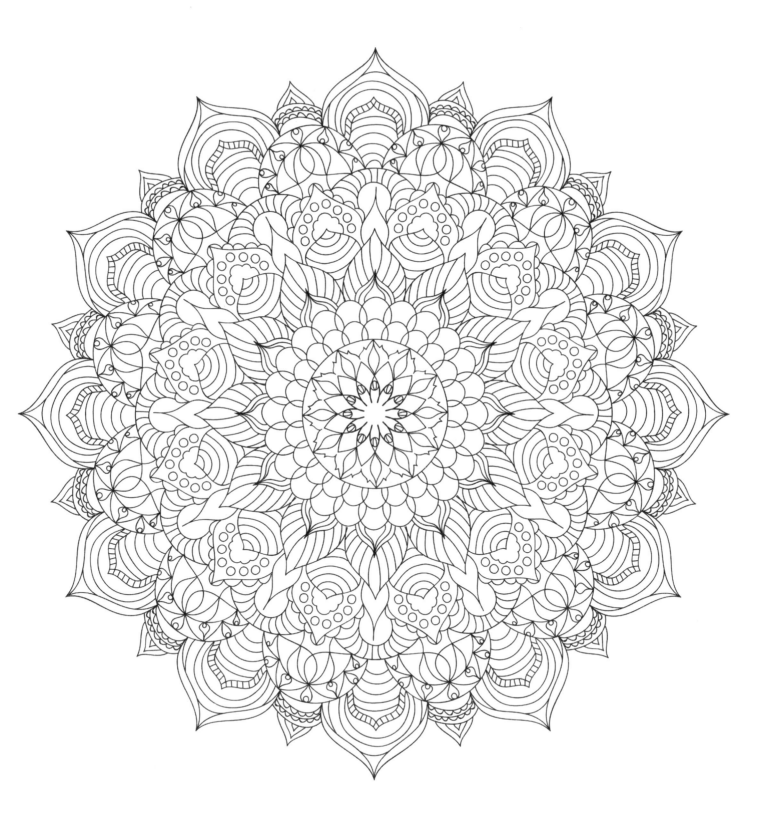

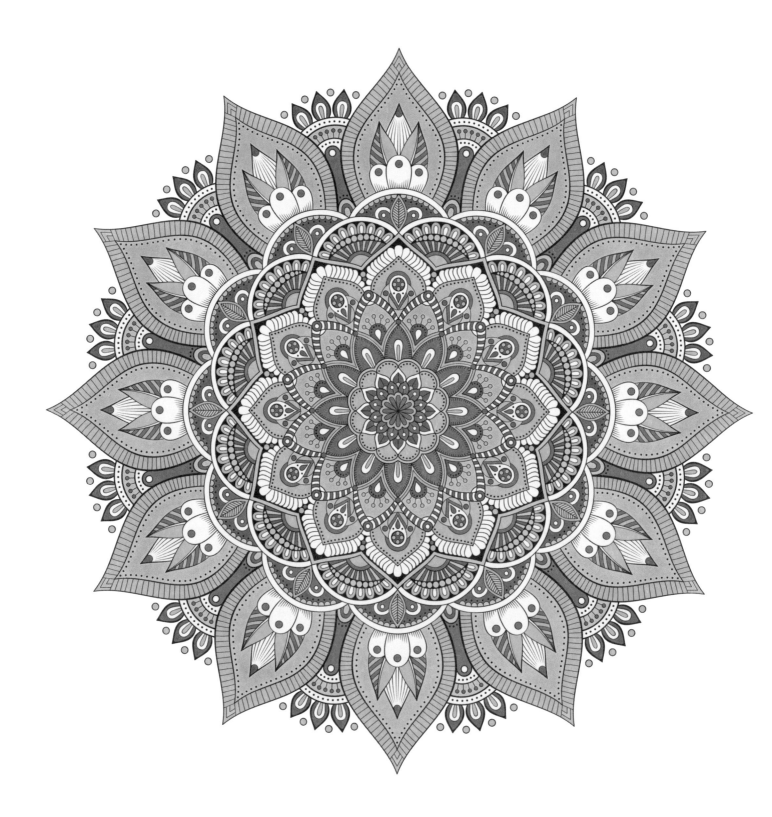

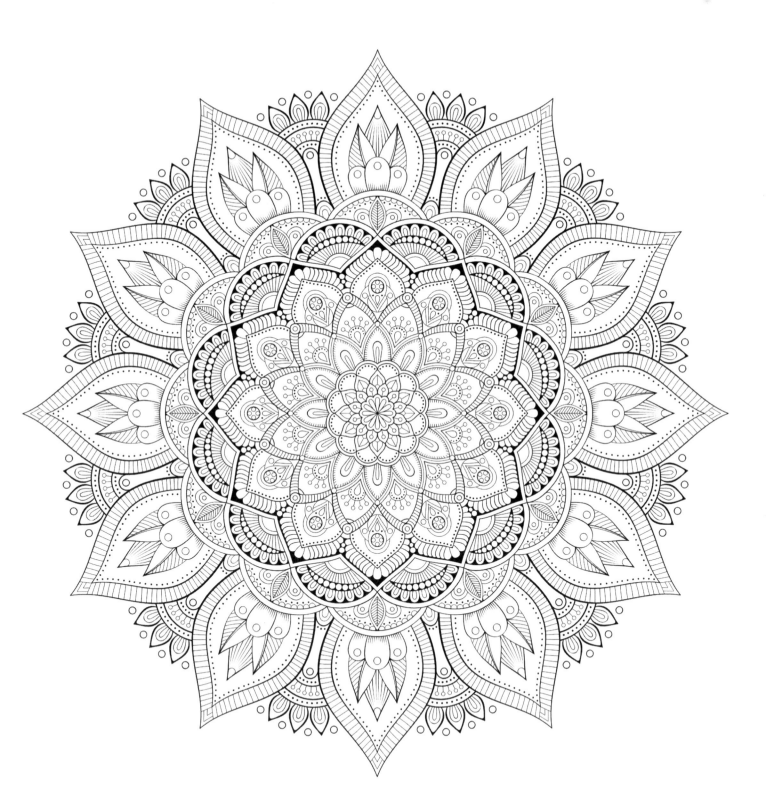

뇌순환과 마음 치유 컬러링
1일 1장 만다라 2

1판 1쇄 발행일 2022년 12월 15일

발행처 독개비출판사
발행인 박선정, 이은정
편 집 이세영
디자인 새와나무

출판등록 제 2021-000006호
주 소 경기도 고양시 덕양구 능곡로13번길 20, 402호
팩 스 0504-400-6875
이메일 dkbook2021@gmail.com

I S B N 979-11-973490-6-5 13650